D. COUVIN

Le Livre

DES

PATIENCES

PAR

Madame de F***

SECONDE ÉDITION.

PARIS
CHEZ LES PRINCIPAUX LIBRAIRES
ET LES PAPETIERS.

1842

LE LIVRE

DES

PATIENCES.

IMPRIMERIE DE FÉLIX LOCQUIN,
16, rue N.-D. des Victoires.

LE LIVRE
DES
PATIENCES

PAR

Madame de F***.

SECONDE ÉDITION.

PARIS
CHEZ LES PRINCIPAUX LIBRAIRES
ET PAPETIERS.

1842

AVERTISSEMENT.

—

Ce petit ouvrage est destiné et dédié comme délassement aux personnes occupées, et comme occupation aux personnes qui n'ont rien à faire.

EXPLICATION.

LES SOUCHES, OU FAMILLES, se disent de tous les cœurs, de tous les carreaux, trèfles et piques, en ligne ascendante, ou descendante de deux jeux, ou d'un seul.

LES MARIAGES se disent de deux cartes qui se suivent en ligne ascendante, comme un as et un deux, un dix et un valet, et ainsi de toutes les autres cartes depuis l'as jusqu'au roi; et en ligne descendante, d'un roi à une dame, d'un neuf à un huit, et ainsi de toutes les cartes depuis le roi jusqu'à l'as.

On place l'une de ces cartes à moitié sur l'autre suivant l'avantage que l'on y trouve, ainsi que celles du talon, et des paquets, sur les souches ou familles.

Cela s'opère d'après la marche indiquée dans chaque Patience.

LES SÉRIES se disent d'une partie de ces mêmes cartes placées à moitié les unes sur les autres,

et dont la qualité et la valeur se succèdent en ligne ascendante ou descendante.

—

HIÉRARCHIE, c'est la succession régulière des cartes de chaque couleur, soit en montant ou en descendant.

—

LE TALON est la réunion de toutes les cartes qui n'ont pas leur emploi dans l'ordre à suivre pour faire la Patience.

—

QUALITÉ, les figures : roi, dame, et valet.

—

VALEUR, le nombre de points que présentent les basses cartes.

—

LE LIVRE DES PATIENCES.

LE TABLEAU.

Deux jeux de cartes entiers.

—

Ce tableau commence en plaçant neuf cartes sur trois rangées ; s'il sort un roi parmi les neuf cartes, on le place séparément à la droite du premier rang des trois cartes et un peu au dessus ; comme s'il sort un as, on le place à la gauche, à la même hauteur et à la même distance.

Il s'agit de former dans cette patience, comme dans celles que nous allons expliquer, des souches où la hiérarchie des cartes soit observée. Si dans le premier tirage des neuf cartes il est sorti une dame de la même famille, on la place sur le roi, comme s'il est sorti un 2, on le place sur l'as, ainsi de toutes les autres cartes en ligne descendante ou ascendante. Si par hasard il n'était sorti dans ce premier tirage ni as, ni roi, on place alors les cartes devant soi (ce qu'on appelle le talon) en les retournant, jusqu'à ce qu'on arrive à celles qui doivent former les souches.

La patience établie, flanquée de ses quatre rois et de ses quatre as, de qualités différentes, il faut avoir grand soin d'observer sans cesse si les cartes du tableau primitif sont appelées par leur point à être placées. On jouit du même avantage

pour les cartes qui se trouvent au talon, elles servent aussi à remplir les vides qui se font dans le tableau.

Les couleurs ascendantes et descendantes doivent être complétées en parcourant deux fois les cartes qui composent le talon. Si la patience réussit, on doit trouver que les familles plébéiennes dont la tige est un as finissent par un roi, comme celles patriciennes qui ont pour origine une tête couronnée finissent par un as.

LA LOI SALIQUE.

Deux jeux de cartes entiers.

—

Après avoir mêlé et coupé, on retire des cartes le premier roi qu'on y rencontre. Il commencera la ligne où devront

successivement être placés, toujours à côté l'un de l'autre, les huit rois que le jeu renferme.

Les as qui se présenteront pendant ce tirage seront mis au dessus dans le même ordre et sur une ligne parallèle.

Cette première indication pour le placement des cartes sur lesquelles doit rouler la patience, une fois donnée, voici en quoi elle consiste.

A mesure que les cartes se présentent, et nécessairement bien avant que tous les rois et tous les as soient sortis pour compléter leur phalange, on les dépose sur le premier roi jusqu'à ce qu'on rencontre la carte du point favorable à être placée sur le premier as sorti, et qui ne pourra nécessairement être qu'un deux, puisqu'il est bien convenu que dans l'organisation sociale des patiences la souche des as est toujours ascendante, comme celle des rois

descendante. Il importe ici de préciser qu'on ne doit faire aucune attention aux couleurs pour le placement hiérarchique des cartes, et que le dépôt n'a lieu sur le premier roi de la rangée que pendant le temps qu'il est seul en ligne, car autrement c'est toujours sur le dernier roi sorti du jeu que le dépôt des cartes doit se faire.

Pendant qu'ils s'établissent, il faut avoir soin de surveiller toutes les cartes qui se présentent, pour faire remonter aux as toutes celles qui peuvent leur appartenir. Pour cela on glane indistinctement sur tous les dépôts établis précédemment sur les rois.

Quant aux dames qu'on rencontre, une nécessité que nous appellerons malheureuse, exige qu'on les retranche et qu'on ne leur permette aucun concours dans l'accomplissement de cette patience.

Pendant la distribution des cartes, le joueur, par une sage prévision pour l'avenir, doit chercher autant que possible à débarrasser entièrement quelques rois de toutes les cartes qui leur ont été confiées, pour obtenir ainsi à l'épuisement complet du jeu la faculté de reporter sur eux les cartes qui, n'ayant pu par leur point défavorable aller rejoindre les as, se sont accumulées sur d'autres cartes qu'elles retiennent ainsi captives. Dans cette nouvelle distribution, comme on ne peut déposer sur un roi qu'une seule carte, il devient important d'examiner si celle qu'on découvre pour l'appeler à la liberté pourra se fondre immédiatement dans la famille hiérarchique de quelque as. Pour cela on interroge les paquets et l'on s'assure quelles sont les cartes qui vont apparaître, comme de celles que leur point rend nécessaires.

Le tableau final de la patience représente les huit rois, et au dessus les huit as, avec une nombreuse famille de vassaux terminés par les huit valets.

Les dames se consolent à l'écart.

Il est des personnes qui, au lieu de les laisser à l'écart, les placent en ligne dans le courant du jeu au dessus des as; elles concourent à présenter un aspect plus agréable, toutes les figures se trouvant à découvert si la patience réussit.

LE MOULIN.

Deux jeux entiers.

—

Dans la patience, que nous avons orgueilleusement nommée la loi salique, nous

avons commencé par faire choix d'un roi. Dans le moulin, au contraire, titre essentiellement prolétaire, c'est un as qui le premier a les honneurs de la préséance.

Autour de ce premier as, qu'il est important de placer en travers devant soi, on établit d'abord au dessus, puis au dessous, et ensuite à droite et à gauche, deux cartes dans chaque direction à la suite l'une de l'autre, ce qui représente exactement la figure d'une aile de moulin.

Ces neuf cartes, l'as compris, ainsi placées sans aucun choix ni distinction, telles en un mot que le hasard les a présentées, on place immédiatement sur l'as qui habite le centre de la figure les cartes qui sont de sa parenté la plus directe, c'est à dire le deux, le trois, le quatre, etc., et on remet de nouvelles cartes à la place de celles qui déjà ont été enlevées.

Le joueur ne doit faire aucune atten-

tion aux couleurs, la valeur seule de la carte est nécessaire.

S'il arrive que les cartes qui composent l'aile du moulin sont toutes d'un point défavorable, qui ne leur permet pas de venir prendre rang sur l'as du centre, on établit un talon où sont posées les cartes du jeu retournées qui ne peuvent immédiatement se placer.

Disons en grande hâte qu'aussitôt qu'une carte du talon se présente favorable à son placement, elle rend libre celle qu'elle recouvrait, et il importe de la poser préférablement à une autre de valeur égale qui se trouverait dans l'aile du moulin, si toutefois elle est d'une valeur accessible.

Disons encore que c'est avec ce talon qu'on remplace les vides opérés dans les ailes, et que les quatre premiers rois qui paraissent, se placent aux quatre angles de l'as qui forme le centre de la patience.

Ces rois viennent aussi pour se composer une famille, et, comme toujours, elle suit une ligne de valeur descendante. Dès ce moment le joueur se trouve avoir à composer la ligne de l'as et celle des rois, seulement celle des rois est beaucoup plus facile, puisqu'il y a quatre occasions au lieu d'une de placer sur eux des cartes du point qu'ils réclament.

Pour réussir, cette patience doit grouper sur l'as du milieu quatre familles entières, une sur chacun des rois placés aux angles, ce qui épuise ainsi les huit familles renfermées dans les deux jeux de cartes.

Comme le joueur n'a qu'une seule distribution de cartes pour toute latitude, cette patience, capricieuse comme son nom, se manque très souvent.

LES QUATORZE.

Deux jeux de cartes entiers.

Cette patience commence par la distribution de vingt-cinq cartes sur cinq rangées.

On donne alors aux figures une valeur conventionnelle et numérique dont voici l'appréciation :

Les rois valent 13, les dames 12 et les valets 11.

Les autres cartes conservent la valeur identique à leur point.

Cette classification adoptée, il s'agit de composer avec deux des cinq cartes qui forment soit la rangée transversale, soit la rangée perpendiculaire, le point de

quatorze. Ainsi, par exemple, de la réunion d'un roi et d'un as, de celle d'une dame et d'un deux, de celle d'un cinq avec un neuf, etc., etc.

Ces réunions ont lieu indistinctement entre des cartes de diverse couleur comme de différente famille.

A mesure que les cartes disparaissent des rangées par ce système de réunion, on reforme les cadres avec celles qu'on tire du jeu. Les rangs complétés, on recommence de nouvelles additions.

Les cartes ainsi enlevées sont mises à l'écart comme ayant accompli toute leur destinée.

Si dans la marche de cette patience il arrive un moment, où dans l'une ou l'autre ligne deux cartes ne peuvent plus par leur mutuelle réunion composer l'heureux point de quatorze, le joueur a pour der-

nière ressource ce que nous nommerons le coup de miséricorde.

Il consiste dans le droit de déplacer à sa volonté, et dans toutes les rangées indistinctement, deux cartes, de telle sorte qu'elles puissent former par ce déplacement un, ou mieux encore, si faire se peut, plusieurs groupes de quatorze. De nouvelles places vacantes s'ouvriront ainsi, et la patience pourra continuer sa carrière.

C'est dans les combinaisons qui doivent être produites par le déplacement de ces deux cartes, son unique faculté, que réside toute l'habileté dont peut faire preuve le joueur.

Enfin, lorsque par la distribution sans cesse renaissante, toutes les cartes du jeu seront épuisées, il pourra arriver que des vides existeront dans les rangées en même temps que l'impossibilité de composer au-

cun nouveau quatorze. Alors, avec les cartes restantes dans les dernières rangées, on complètera d'abord la première, puis la seconde, et enfin la troisième si on a assez de cartes. Le joueur formera de nouveau quatorze, et après leur enlèvement recomposera ses lignes jusqu'à ce que toutes les cartes aient disparu.

Alors..... la patience aura réussi.

LA BLOCADE *.

Deux jeux de cartes entiers.

—

Prévenons avant tout que dans cette patience les couleurs s'assemblent et que les quatre rois comme les quatre as n'ap-

* Cette patience est difficile : on recommande de bien l'étudier avant de se décourager.

pellent à eux que les membres de leur famille.

Si en établissant une première ligne transversale de dix cartes il se présente un roi ou un as, on les place le premier à la droite, le second à la gauche de cette ligne, puis on en retire les cartes qui, par un point favorable, c'est à dire immédiatement ascendant ou descendant, peuvent être sur le champ réunies à leurs souches originelles.

Les vides causés dans cette première ligne par ces enlèvements, une fois remplacés (et ceci devient une loi qui s'étend à toute la patience), on en établit au dessous une seconde parallèle, plaçant toujours à droite et à gauche les as ou les rois de qualité différentes qui se présentent, et enlevant les cartes qui peuvent l'être. Les vides occasionnés dans cette seconde ligne remplis, vous en établissez au dessous

d'elle une troisième. Mais cette seconde ligne se trouve alors bloquée, c'est à dire que vous ne pouvez plus utiliser les cartes qui la composent que par une brèche opérée, soit à la ligne supérieure, soit à la ligne inférieure, et encore faut-il que cette brèche ou ouverture soit faite exactement vis à vis la carte dont vous auriez besoin pour la réunir à sa famille.

Le joueur continue à établir ainsi des lignes parallèles jusqu'à l'entier épuisement des cartes, la dernière ligne bloquant toujours celle qui la précède.

Il résulte de la disposition des cartes dans cette patience, qu'il n'y a que deux rangées qui soient constamment libres, la première et la dernière.

C'est alors que le joueur doit examiner si parmi ces cartes restées libres il en est aucune qui puisse rejoindre sa famille, et si surtout en enlevant telle carte plutôt

qu'une autre de la même valeur, on n'établirait pas une brèche par où plusieurs cartes pourraient sortir triomphantes.

Si cet examen fait reconnaître une impossibilité entière, le joueur, pour faire naître des circonstances favorables, a ce qu'on appelle une carte de miséricorde. C'est le droit de déplacer indistinctement dans les rangées la carte qui à ce moyen peut rendre à la liberté le plus grand nombre des cartes captives dont on a immédiatement besoin pour accomplir les séries.

Nous ne saurions assez recommander au joueur d'apporter un grand discernement dans le déplacement important de cette carte. La raison en est facile à saisir, c'est que si après avoir usé de ce droit il ne peut réunir à la famille des rois et des as les cartes qui restent encore dans les rangées, la patience est manquée…

LA CARTE VOYAGEUSE.

Un seul jeu de 52 cartes.

—

Cette patience consiste à placer à découvert treize cartes les unes à côté des autres telles qu'elles sortent du jeu, sept sur le premier rang et six sur le second. La première carte compte un, la seconde deux, ainsi des autres jusqu'à la treizième. Le valet représente le point onze, la dame douze, le roi treize. On continue à placer sur les treize cartes celles du jeu, en comptant toujours de un à treize, jusqu'à ce qu'il arrive une carte de la même valeur ou du même nombre que celui qui a été donné aux cartes de la première et

deuxième rangée, c'est à dire un deux au nombre 2, un six au nombre 6, un valet à son nombre 11, alors elle devient une carte voyageuse que l'on met de côté de même que toutes celles qui se présentent ainsi, jusqu'au moment où le jeu est épuisé. Ayant mis de côté toutes les cartes voyageuses qui se sont présentées dans le courant du placement des cartes, on prend celle qui se trouve la première et on la place sous le paquet dont le point correspond à sa valeur personnelle. Par exemple, si c'est un dix sous le dixième paquet, on prend alors la carte qui se trouve sur le paquet numéro 10 et on la place sous le paquet du nombre qu'elle indique et auquel elle appartient ; si c'est une dame sous le nombre 12, autrement douzième paquet, ainsi de toutes les autres cartes prises nécessairement sur les paquets, jusqu'à ce qu'on parvienne,

à force de mutations, à faire arriver cette carte au paquet qu'elle désigne, pourvu que le paquet soit déjà terminé par une carte de la même valeur, on la met au dessous, et alors on prend une autre carte voyageuse à qui l'on fait faire le même trajet, ou plutôt qui le commence, puisqu'elle est de suite placée sous le paquet qui y correspond. L'on prend successivement toutes les cartes voyageuses en suivant les mêmes conditions. Plus il s'est trouvé de ces cartes dans le placement primitif de ces paquets, plus on peut espérer que cette patience réussira. Alors les treize paquets se trouvent composés de quatre cartes pareilles commençant par les quatre as et finissant par les quatre rois.

LE SULTAN,

Deux jeux de cartes entiers.

Cette patience commence par une disposition de cartes qui ne sont pas soumises aux chances du hasard.

Il s'agit, en effet, de retirer des deux jeux les huit rois qu'ils renferment, plus un as de cœur. Ce premier enlèvement de neuf cartes opéré, on les dispose de la manière suivante :

L'as de cœur se place le premier, et on place à sa droite et à sa gauche les deux rois de trèfles.

Au dessous de ces trois cartes on place

un roi de cœur au milieu, et on lui donne pour entourage les deux rois de carreau.

Enfin, sous ce roi de cœur on place l'autre roi de cœur, auquel on attribue pour escorte les deux rois de pique.

Ces neuf premières cartes sont ainsi renfermés dans trois rangées de trois cartes chacune.

Cette première distribution établie, on la complète en retirant indistinctement du jeu huit cartes que l'on place en travers à côté des rois, c'est à dire quatre à leur gauche et quatre à leur droite.

Elles se nomment des divans.

Ce tableau terminé, on recherche si parmi les cartes qui forment les divans il en est d'un point ou d'une qualité qui puissent être immédiatement placées sur les rois ou l'as de cœur; comme dans cette patience l'ordre hiérarchique subit une im-

portante modification, nous devons l'indiquer.

En effet, ce ne sont pas les dames qui doivent être placées les premières sur les rois; elles sont réservées à un avenir plus brillant. C'est l'as de sa couleur qui est appelé le premier, et alors commence nécessairement une hiérarchie ascendante qui se termine aux dames inclusivement.

Nous devons ajouter encore que les rois de chaque couleur n'appellent à eux que les membres de leur famille respective, et que le roi de cœur du milieu, qui prend le titre pompeux de sultan, doit toujours rester seul et comme spectateur impassible des mouvements qui se passent autour de lui.

Ces importantes indications bien comprises, revenons à la distribution des cartes.

Nous avons dit qu'il fallait commencer

par rechercher si parmi les cartes qui composent le divan (les huit cartes placées à droite et à gauche), il y en avait quelqu'une qui fût d'une valeur ou d'une qualité favorable à être immédiatement placée; s'il en est ainsi, il faut à l'instant même la remplacer par une carte prise dans le jeu. Dans le cas contraire, on forme un talon de toutes les cartes qui se présentent hors du jeu avec des qualités négatives à leur placement.

Lorsque le talon a reçu toutes les cartes qui n'ont pu être placées pendant la distribution, on le relève et on en recommence une nouvelle, et même une troisième, et si à son épuisement toutes les cartes qui le composaient n'ont pu être placées, la patience est manquée ; et cela est d'autant plus fâcheux, que le tableau de cette patience réussie est extrêmement heureux, puisqu'il offre aux regards le

sultan, roi de cœur, entouré des huit dames, ses odalisques favorites. Aussi, c'est pour conserver au sultan cette entière liberté qu'on a placé dans la première rangée l'as de cœur qui appelle à lui toute sa famille en suivant la ligne ascendante.

—

Il est d'une grande importance, pour l'exécution de cette patience, que le joueur observe attentivement, pendant la distribution des cartes, celles du divan, des souches et du talon, pour ne négliger aucune occasion de les placer dans les familles qui les réclament.

LA DUCHESSE DE LUYNES.

Deux jeux de cartes entiers.

Cette patience déroule toutes ses combinaisons en suivant une marche numérique d'une extrême simplicité, mais qui cependant demande beaucoup d'attention.

En voici la progression :

On étend sur le tapis, à côté l'une de l'autre, les quatre premières cartes qui se présentent, et chacune d'elles reçoit alors le numéro de son ordre de sortie. Puis, après avoir déposé dans un talon la cinquième et la sixième carte, on recommence à compter depuis un jusqu'à quatre, déposant chaque carte sur le paquet

correspondant à son rang de sortie, et grossissant à chaque tour le talon des deux cartes qui arrivent les cinquième et sixième.

Aussitôt que dans le cours de cette distribution un roi se présente, on le place au dessus de la ligne des cartes primitivement établie, vis à vis du numéro de cette ligne qui correspond exactement à celui même de son ordre de sortie, ayant grand soin de ne pas interrompre à l'apparition de ce roi la série numérique qui l'a amené.

Toutes les règles que nous venons d'établir pour le classement de la carte qui a la plus haute puissance, s'étend également à celle de l'as, cet as qui doit être placé lorsqu'il se présente au dessous de la première ligne établie. Les rois et les as de qualités différentes deviennent ainsi des souches où doivent venir se grouper toute

la famille de la couleur qu'ils représentent et qui leur appartient.

Le roi de cœur, par exemple, appelle à lui toute cette couleur, en commençant par la dame et continuant la progression descendante, tandis que l'as de trèfle en appelant d'abord le deux, puis le trois de sa famille, poursuit sa réunion en suivant une hiérarchie ascendante.

Pour arriver à ce résultat, à mesure que dans le comptage il se présente une carte que sa valeur ou sa qualité rend favorable, on la place dans la famille des rois ou des as à laquelle elle appartient. Dès ce moment le joueur jouit d'une faculté importante, celle de parcourir, aussitôt que la cinquième et la sixième carte ont été déposées dans le talon, la ligne des quatre cartes qui forment les dépôts, et d'y rechercher s'il n'en est aucune que sa qua-

lité ou valeur n'appelle dans l'une des deux hiérarchies.

Nous devons donc ici faire observer que le placement des cartes dans leur famille ne doit jamais arrêter la marche de la série de un à six, qui est la règle fondamentale de cette patience, que les quatre premières cartes sorties forment les quatre dépôts qui correspondent aux numéros de la série, et qu'après qu'une carte se présente avec un titre favorable pour se fondre dans sa famille, c'est au numéro suivant des dépôts qu'il faut déposer la carte qui vient ensuite.

Disons aussi que nous appelons une série le comptage des cartes depuis un jusqu'à six, et qu'après chacune le dépôt dans un talon particulier de deux cartes est indispensable. En voici les motifs.

Lorsque toutes les cartes du jeu au-

ront été épuisées par la marche des séries, le joueur ramasse le talon, le développe, et cherche parmi les cartes qui le composent celles que leur valeur ou qualité appelle à être immédiatement placées tant dans la famille des rois que dans celles des as. Ainsi, par exemple, si la carte qui termine momentanément la famille du roi de trèfle est le valet, et que le talon renferme le dix, on place le dix sur le valet comme on placerait le neuf sur le dix, si ce dernier se trouvait être aussi dans le talon.

Pendant cette recherche et ce placement, il faut avoir grand soin d'examiner si les cartes qui terminent les paquets de la ligne des dépôts ne sont pas appelées à la faveur de ce classement à aller rejoindre leur famille respective. Le joueur, en effet, a le droit, après la découverte dans le talon des cartes favorables à l'une

des deux hiérarchies, de prendre sur les quatre dépôts celles de la même famille qui auraient le point immédiatement ascendant ou descendant.

Quand il ne se trouve plus dans le talon ni sur les paquets numérotés de cartes qui puissent être placées dans l'une des deux hiérarchies, on ramasse ces quatre paquets, on les réunit aux cartes du talon, et on recommence à composer de nouvelles séries et à former un nouveau talon, d'après les règles que nous venons d'établir.

Le joueur peut par trois fois distribuer et parcourir ainsi les cartes et le talon. Si la patience n'a pas réussi dans cette latitude, c'est à dire si toutes les cartes n'ont pu se grouper dans leur famille, de telle sorte que celle qui a eu le roi pour tige soit terminée par un as, comme celle qui a eu l'as pour commencement soit termi-

née par le roi, le joueur a pour dernière chance de faire une quatrième distribution, mais cette fois sans pouvoir former un talon.

LE CADRAN DES VALETS.

Deux jeux entiers.

La physionomie matérielle du cadran dérive de son titre même et représente la moitié d'une sphère.

L'on tire une carte du jeu, on la place à son rang et sa couleur décide de celle qui doit faire la base du cadran. Pour l'établir, il s'agit de placer les unes à côté des autres, en commençant par la gauche,

douze cartes, en observant leur ordre numérique, c'est à dire en mettant successivement le deux, le trois, le quatre, et ainsi de suite toutes les cartes du point suivant la première posée jusqu'à l'as inclusivement qui termine le demi-cercle.

Dans le courant de ce placement, l'on forme un talon des cartes qui, n'étant pas de la famille, ne peuvent concourir à la composition du cadran.

Les valets exclus de ce premier placement sont mis à l'écart.

Cette première disposition accomplie, il s'agit de faire arriver à chaque paquet les cartes de la valeur identique qu'il représente en s'imposant une seule difficulté, celle d'alterner les couleurs.

Ainsi, par exemple, sur le deux, qui est le premier jalon de la figure sphérique, il ne sera possible, s'il est rouge, de ne déposer qu'un deux de la couleur con-

traire, et cette prescription s'étend impérieusement à tous les paquets.

Toutes les fois qu'une carte d'une valeur égale, comme d'une couleur semblable à celle qui vient d'être placée, se présente dans le jeu qu'on parcourt, le joueur, dans l'impossibilité de la placer dans le paquet auquel elle appartient, la dépose momentanément dans un talon qu'il forme ainsi devant lui de toutes les cartes qui, sorties dans les mêmes circonstances, sont toutes frappées d'une destinée malheureuse.

Si après la distribution trois fois répétée de ce talon les victimes n'ont pu être rendues au paquet qui représente leur famille, la patience n'aura pas réussi.

Les valets, comme on le voit, restent toujours en dehors et ne concourent en rien à l'accomplissement du cadran.

BONAPARTE

ou

PATIENCE DE SAINTE-HÉLÈNE*.

Deux jeux de cartes entiers.

Sur deux lignes parallèles on établit dans la première quatre rois et au dessous quatre as chacun de qualités différentes.

Chacun de ces as doit être placé sous le roi que sa couleur lui désigne comme origine.

* Cette patience a été composée à l'île de Sainte-Hélène, où parfois elle a servi de distraction à l'illustre captif.

Ces deux premières lignes établies, on forme sous la rangée des as une nouvelle ligne qui ne se composera forcément comme la leur que de quatre cartes ; mais si parmi ces cartes il en sort une que son point favorable, le deux par exemple, permet de placer immédiatement, on le réunit à l'as qui le réclame.

Le but de cette patience, en effet, consiste à recomposer chaque famille dans sa couleur spéciale, celle des rois dans la ligne de valeur décroissante, les as, au contraire, dans celle ascendante.

Ces trois lignes parallèles établies, il s'agit de former comme des ailes à ce corps de bataille, et pour cela on ajoute à la droite de la ligne des as comme à celle des rois, une carte à chaque rangée; puis au dessus des rois on place une nouvelle ligne de quatre cartes, et enfin on complète la figure de la patience en éta-

blissant à la gauche deux ailes, d'après les prescriptions que nous avons définies pour la droite.

Il s'agit maintenant de faire la distribution des cartes sur les deux familles dès qu'elles vont se présenter dans des conditions favorables.

Une difficulté très grande domine cette distribution, c'est que pendant qu'elle s'opère, le joueur ne peut réunir aux familles des as que les cartes du point nécessaire sorties dans la rangée placée sous eux, comme les cartes d'une valeur immédiate ne peuvent se réunir aux rois que lorsqu'elles se présentent dans la ligne qui est au dessus de leur tête.

Pour bien nous faire comprendre, nous dirons que si, par exemple, une dame se présente dans la rangée placée sous les as, sa réunion ne saurait être opérée. Pour qu'elle eût été possible, il aurait

fallu qu'elle se présentât au moment où la distribution des cartes s'opérait sur les paquets établis au dessus des rois. Il en est de même pour les petites cartes qui, venues dans cette dernière rangée, ne peuvent ainsi rejoindre l'as qui les appelle.

Cette restriction sévère n'existe pas pour les paquets qui composent les ailes. Elles jouissent de toute leur indépendance et, pourvu qu'elles soient réclamées comme étant d'un point nécessaire à leur famille, elles peuvent indistinctement être placées dans la hiérarchie des rois comme des as.

Lorsque les cartes qui composent le jeu ont toutes été distribuées, dès ce moment la consigne est levée, et le joueur peut en toute liberté glaner dans les deux lignes parallèles comme sur les ailes pour y prendre les cartes que leur valeur ap-

pelle à une réunion immédiate avec leur famille.

Un des grands avantages que présente ce casement général est la ressource qu'offre une carte enlevée d'un paquet, de placer celle sur laquelle elle s'appuyait. Celle-ci, de captive, devient libre en effet d'aller prendre sa place dans l'une des deux hiérarchies.

Mais cette ressource serait trop insuffisante pour accomplir le but de notre patience, aussi y a-t-on suppléé en accordant au joueur l'immense faculté des mariages.

Nous avons déjà expliqué la théorie et les lois qui régissent ces réunions momentanées, aussi nous n'y reviendrons pas. Seulement nous nous permettrons d'observer que lorsqu'on fait un mariage, il faut avoir grand soin de ne jamais placer

les cartes dans le rang inverse à celui où elles doivent être appelées. Ainsi il serait de la dernière imprudence de placer un dix sur un neuf, puisque évidemment ce neuf sera appelé dans la hiérarchie avant le dix qui lui succède.

Cet exemple est pris dans la supposition où la lignée décroissante serait déjà achevée, car on comprend que cette règle ne peut être générale. Les diverses et changeantes applications en sont soumises à l'appréciation du joueur, appréciation à laquelle il peut donner un certain caractère d'exactitude par la faculté qui lui est donnée de consulter les cartes qui composent les paquets, et des ressources qu'il peut ainsi y rencontrer en faisant ou retardant un mariage qui peut être un signal de liberté pour plusieurs cartes captives.

Le casement général épuisé, la res-

source des mariages tarie, le joueur relève les paquets en commençant de droite à gauche par celui placé sous le premier as. Il les entasse les uns sur les autres et sans opérer aucune fusion soit en mélant ou en coupant, il recommence à les développer dans l'ordre et d'après les conditions que nous avons décrites.

Trois fois le joueur peut user de toutes les chances pour accomplir cette patience, qui doit présenter pour tableau final la famille des quatre rois terminée par les quatre as, comme celle des as ennoblie d'une couronne royale.

Le grand mérite du joueur consommé est d'arriver à cet heureux résultat en n'usant que des chances de distributions seulement.

LES ONZE.

Deux jeux de cartes entiers.

L'on place six cartes les unes à côté des autres en ligne horizontale, et cinq cartes en seconde ligne au dessous. Il s'agit de former avec deux cartes le nombre onze. L'as vaut un ; ainsi, s'il se trouve dans ces onze cartes un as ou des as, un dix ou des dix, on les enlève deux à deux, ainsi que toutes les autres, qui présentent, avec deux cartes, le nombre onze. On remplace les cartes enlevées par celles du jeu, jusqu'à ce que les deux

lignes que nous venons de décrire soient complètes.

Le roi, la dame et le valet, réunis dans les lignes équivalent au point de onze, et l'on a la faculté de les enlever ensemble.

La réussite de cette patience consiste à réaliser le nombre onze jusqu'à la fin des cartes. Elle est manquée lorsque les deux lignes complètes ne présentent plus de cartes à enlever qui puissent former ce nombre.

LA SUISSESSE.

Deux jeux de cartes entiers.

―

Le placement des cartes, dans cette belle patience, est assez difficile pour mériter de notre part une longue explication, et l'on ne saurait trop engager les amateurs à bien en étudier la marche.

Admettons que les premières cartes qui sortiront du jeu ne seront ni des as ni des rois.

Alors, vous placez les deux premières cartes à côté l'une de l'autre, à leur gauche, vous en descendez quatre les unes

directement sous les autres ; en bas vous en placez deux qui font face aux deux premières déjà établies, et enfin à droite vous placez encore quatre cartes dans le même ordre que celles qui existent déjà à gauche. Par cette première disposition, il vous reste un milieu entièrement vide et d'une étendue capable de contenir quatre as et quatre rois sur deux de front.

Maintenant il s'agit d'indiquer l'ordre de placement de ces as et de ces rois, auxquels le joueur a réservé une enceinte privilégiée.

A mesure que les unes et les autres se présentent, et cette éventualité se réalise presque toujours en partie pendant le placement des premières cartes, on place les as un de chaque couleur dans les deux premiers rangs qu'on

leur a réservés ; les quatre rois dans le même ordre de couleur alternée sont placés immédiatement au dessous.

Chacun de ces chefs différents de famille ne peut appeler auprès de lui que les membres de celles qu'il représente et qui lui appartiennent. Le roi de cœur, par exemple, rien que les cœurs, comme l'as de pique rien que les piques ; la seule différence, c'est que la famille des rois suit en valeur la ligne descendante, celle des as, comme toujours, la ligne ascendante.

Ce grand et difficile placement de cartes opéré, toutes celles d'un point favorable que le hasard va conduire dans les rangées d'en haut ou d'en bas, pourront se placer indifféremment sur les as ou les rois qui les réclament, tandis que les cartes au contraire qui seront distribuées sur

les paquets établis à droite et à gauche ne pourront se placer, les petites, que sur les deux as qui les avoisinent immédiatement, observant leur couleur respective, les fortes cartes sur les rois établis dans le même ordre que les as.

Cet ordre difficile de placement n'est rigoureux que pendant la distribution entière des cartes composant le jeu. Terminée, la faculté s'élargit à ce point qu'on peut prendre indistinctement sur tous les paquets, les cartes de la valeur demandée dans l'une des deux hiérarchies.

On doit ici prévenir le joueur qu'il a un grand intérêt à écarter en éventail les cartes qui s'accumulent dans les paquets.

La raison, la voici :

C'est que le placement naturel de toutes les dernières cartes venues sur les paquets une fois achevé, il obtient le droit de

découvrir par des mariages momentanés des cartes dont il peut avoir besoin pour continuer ses deux lignes hiérarchiques, et que par la disposition des cartes en éventail il découvre d'un seul coup d'œil celles captives dont la liberté peut lui être utile.

Par mariage nous entendons la faculté de déposer sur un paquet la carte d'un point inférieur ou supérieur qui se trouve sur un autre. Ainsi, je suppose un neuf sur un dix, un valet sur une dame, toutes les cartes enfin dont la valeur s'enchaîne immédiatement à celle d'une autre.

Au moyen de ces mariages on continue le placement des cartes tant que faire se peut, et s'il arrive un moment où ils deviennent impuissants, pour découvrir les cartes dont on a rigoureusement besoin, on ramasse alors les paquets en commen-

çant par l'aile entière d'en haut, descendant par la gauche, recueillant ceux d'en bas et finissant par ceux de la droite. Puis on recommence un nouveau placement, une nouvelle distribution, et on procède à de nouveaux mariages. On arrive ainsi par deux fois jusqu'à l'épuisement des cartes, et si après cette faculté chaque famille n'a pas rejoint tout entière son chef et la couleur de sa bannière, la patience est manquée.

Mais le joueur a aussi la faculté de la recommencer, et avant de réussir, il faut en user souvent.

LA RÉPUBLICAINE.

Un seul ou deux jeux entiers.

On découvre sur une table les douze premières cartes en les décrivant en deux rangées, de six cartes chacune.

La treizième qui se présente et qui commence un talon, est mise de côté sans être retournée.

Sur les douze cartes qui composent les deux rangées, distribuer toutes les cartes du jeu, ayant soin de déposer sur le talon chaque treizième carte, en lui conservant toujours son incognito.

La distribution ainsi terminée, il arrive que chaque paquet qui forme les rangées, ainsi que le talon lui-même, se compose de quatre cartes.

Nous devons indiquer ici que chacun des paquets compris dans les rangées prend un numéro ; en allant de gauche à droite, le premier aura ainsi le numéro 1, le suivant le numéro 2, et ainsi de suite jusqu'au numéro 10 ; le 11ᵉ s'intitule valets, le 12ᵉ prend le titre de dames.

Comme on le voit, une exclusion entière pour les rois auxquels on n'assigne aucune place.

Ces premières indications observées, on découvre alors la dernière carte du talon, et d'après la valeur ou la qualité qu'elle indique on la place sous le paquet qui correspond à la série des rangées à cette même valeur, à cette même qualité.

Cette première carte ainsi casée, on prend alors celle qui se trouve sur le paquet de celle qui l'a adoptée, et on la transporte sous le paquet que sa valeur désigne, puis on agit à l'égard de ce nouveau paquet comme on a fait à l'égard du premier, c'est à dire qu'on opère des émigrations continuelles d'un paquet vers un autre, identifiant toujours le numéro de ces paquets avec celui indiqué par la carte émigrante.

Ce classement se poursuit jusqu'à ce que la carte qui apparait sur un paquet soit un roi. Lorsqu'il se présente on le saisit, et comme aucun rang ne lui a été réservé dans les séries, on le bannit, et alors on va demander au talon une carte avec laquelle on recommence le mouvement expliqué ci-dessus, jusqu'à l'épuisement des quatre treizièmes cartes qui forment le talon.

Lorsque le joueur place une carte sous un paquet, et que celle qui est au dessus se trouve être d'une valeur ou qualité identique à ce même paquet, on la place jusqu'à ce que l'on arrive à découvrir une carte qui appartienne à un autre numéro. Il va bien sans dire que si dans les quatre cartes du talon il se trouve un roi, comme il n'a pas de place légale dans la hiérarchie des douze cartes, qu'il ne peut servir à les rétablir en ordre, et que le but de la patience est de mettre sa royauté à l'écart, il est immédiatement expulsé.

Cette patience montre pour tableau final les quatre cartes de chaque valeur comme les figures du même titre, valets et dames, depuis l'as jusqu'à la dame.

Si les quatre cartes du talon sont épuisées sans avoir amené ce résultat, c'est que la patience est manquée. Pour sim-

plifier le placement des douze cartes, le joueur peut faire douze paquets de quatre cartes, et mettre les quatre derniers au talon, comme il est indiqué ci-dessus, ou pour deux jeux de cartes entiers, douze paquets de huit cartes, et les huit dernières au talon.

LES GRANDS PÈRES.

Deux jeux de cartes entiers.

Le joueur commence par établir deux lignes parallèles de dix cartes chacune, ayant soin de placer au dessus de la première un roi de chaque couleur à mesure qu'ils se présentent, comme aussi de déposer au dessous de la seconde les as de chaque espèce qui auraient pu s'offrir.

Cet ordre matériel indiqué, on place sur chaque roi comme sur chaque as les cartes de la couleur qui lui appartiennent, suivant, pour le premier, la ligne descen-

dante, et pour le second au contraire la ligne ascendante; de telle sorte que la patience accomplie, les paquets d'origine royale se trouveront terminés par des as, tandis que ceux-ci se trouveront couronnés par des rois.

Ce placement des cartes dans les deux lignes que nous venons d'indiquer a lieu pendant la distribution qu'on fait de celles qui composent le jeu sur les deux rangées. Mais comme il est évident qu'elles ne se présentent pas toutes favorables, on dépose alors celles qui sont contraires sur ces mêmes cartes des rangées; seulement, comme chacune d'elles n'a le droit de n'en recevoir qu'une seule en dépôt, il importe que le joueur ait grand soin de ne déposer ces cartes que nous nommerons d'avenir que sur celles qui, par leur point, ne seront appelées qu'après celles là même. Sans cette précaution,

on se créerait des obstacles par l'encombrement de cartes favorables à une réunion immédiate, puisque le dépôt fait sur elles les prive pendant la durée de toute liberté.

A mesure que les cartes disparaissent des deux rangées fondamentales de la patience, on les remplace par d'autres tirées du jeu de cartes.

Pour augmenter les chances de succès, il est important de faire marcher également la composition des familles placées en haut et en bas de la patience. Celles d'en haut, comme nous l'avons déjà dit, en diminuant de valeur, puisque commencées par le roi elles doivent finir par un as; tandis que celles d'en bas, au contraire, marchent en s'élevant toujours, leur origine d'as devant se perdre par l'ascension du roi.

Si les cartes ne se présentent que contraires, et s'il arrive un moment où les vingt cartes qui composent les deux rangées sont chacune recouvertes d'une carte de dépôt, sans qu'aucune puisse être enlevée et comprise dans la hiérarchie d'une des deux familles, le joueur a, pour corriger sa mauvaise fortune, trois cartes de grace. Nous appelons ainsi la faculté de retourner les trois premières cartes qui composent encore le jeu, et de les placer si elles se présentent dans des conditions favorables. Si leur fusion dans l'une des deux familles est impossible, la patience est manquée; si au contraire elles peuvent par leur placement appeler de nouveaux points et ouvrir ainsi une brêche, la patience continue sa marche dans les conditions que nous avons indiquées.

Il arrive souvent qu'une seule des trois

cartes de grace est d'un point assez favorable pour en appeler plusieurs autres à la liberté ; alors les autres sont déposées dans les vides que leur heureuse compagne vient de créer.

LA PATIENCE, PATIENCE.

Un seul jeu de piquet.

Cette patience consiste à placer quatre cartes les unes à côté des autres ; s'il arrive un roi avant qu'elles soient toutes les quatre à leur rang, on le pose au dessus et l'on remet une carte à la place qu'il aurait occupée. L'on recommence à

placer d'autres cartes sur les premières, jusqu'à ce qu'il arrive un autre roi que l'on place aussi à son rang. Lorsque les quatre rois sont sortis et placés les uns à côté des autres, et que les dames paraissent ainsi que les valets, dix, neuf, huit et sept de la même famille, on place ces cartes les unes sur les autres jusqu'à l'as, qui termine chaque paquet. Pour y arriver, il faut que la carte favorable se présente sur le paquet que domine le roi de sa couleur, car l'on ne peut prendre de cartes dans les paquets voisins.

Si les cartes reviennent plusieurs fois sur les mêmes lignes sans pouvoir les placer, la patience est manquée, car pour son succès il faut que les quatre paquets commencés par les as finissent par les rois.

LA LÉGITIME.

Deux jeux de cartes entiers.

—

Après avoir mêlé et coupé comme à toutes les patiences, on sort un roi du jeu, on le place devant soi un peu à sa gauche, on met de côté toutes les cartes qui sortent du jeu, dont on forme un talon, jusqu'à ce qu'il arrive une dame que l'on place à côté du roi en ligne horizontale, ensuite un valet, dix, neuf, huit, sept et six, lorsqu'ils se présentent. Les souches commencent en ligne descendante, sans distinction de famille ni de couleur. La première souche commençant

par le roi doit finir par l'as, celle qui commençait par la dame doit finir par le roi, celle du valet par la dame, de même des autres souches, celle du dix par le valet, du neuf par le dix, le huit par le neuf, le sept par le huit, et le six par le sept. Mais pour y parvenir comme il résulte de ces huit cartes placées au fur et à mesure qu'elles se présentent, que le talon est souvent composé de beaucoup de cartes, il faut examiner dans le courant de ce placement si sur ce talon seulement, et non dans l'intérieur, il ne se trouverait pas une ou plusieurs cartes à placer sur les souches et les mettre immédiatement, et toutes les fois que la dernière carte posée sur le talon est de nature à être placée sur l'un des paquets, il faut l'y mettre de suite.

Il arrive souvent dans le courant du placement de cartes sur la ligne des sou-

ches qu'il s'en trouve de la même valeur ou qualité, comme deux ou trois valets, deux ou trois neuf, deux ou trois sept, ainsi des autres cartes, il faut alors avoir grand soin, c'est tout à fait de rigueur, de placer toujours sur le dernier paquet ou souche la carte sortant du jeu qui pourrait prendre rang par sa valeur et qualité sur l'un des paquets.

Si la patience réussit, elle doit représenter les souches dans cet ordre :

Celle du roi fermée par l'as, celle de la dame par le roi, celle du valet par la dame, celle du dix par le valet, ainsi du reste jusqu'au sept.

L'on peut recommencer deux fois en relevant le talon comme aux autres patiences.

LA BELLE LUCIE[*].

Deux jeux de cartes entiers.

L'on fait des paquets de trois cartes telles qu'elles sortent du jeu, jusqu'à l'épuisement des cent quatre cartes, on les place les unes à côté des autres, en les déployant assez pour que les trois cartes se distinguent facilement. Le dernier paquet ne peut être composé que de deux cartes; il faut qu'ils soient tous déployés de la

[*] Cette belle et difficile patience demande une table de jeu ordinaire pour pouvoir bien développer les cartes.

même manière, et pour la commodité du joueur, de gauche à droite ; on les place sur la table comme l'on veut, mais il est mieux, nous l'avons déjà dit, qu'ils soient les uns à côté des autres ; les rangées se composent ordinairement de six ou sept paquets.

Tous ces paquets en ligne les uns sous les autres et assez éloignés pour qu'ils ne se confondent pas, on enlève d'abord tous les as qui se trouvent sur les paquets et on les dépose au dessus de la première ligne, ensuite les deux, trois, quatre, etc., jusqu'aux rois qui terminent les souches. Mais pour y parvenir il se présente plusieurs obstacles ; premièrement, l'on ne peut toucher aux premiers rois qui sont sur les paquets des trois cartes primitivement placées; il faut aussi que toutes les cartes qui doivent occuper leur rang sur les souches soient de la même famille; il est

essentiel dans le commencement de placer autant qu'il est possible les basses cartes se trouvant en grande partie entravées par de plus fortes. On cherche alors à faire des mariages pour obtenir leur liberté. L'on peut, pour y arriver, poser autant de cartes que l'on veut sur les paquets en ligne descendante, et toujours de la même famille, afin de les placer ensuite sur les souches dont elles doivent faire partie.

Les souches commençant par les as et finissant par les rois, comme nous l'avons déjà indiqué, il faut nécessairement, pour faciliter le complément de la souche des as, que les séries des rois auxquels on ne peut toucher, soient complétées les premières, puisque ces rois entravent la marche des cartes qui se trouvent sous leur dépendance.

S'il se trouve plus d'un roi ou de fortes

cartes dans les paquets primitifs, c'est un avantage ; l'on dépose de préférence sur ceux-là toutes les cartes de la série des premiers rois qui paraissent sur ces paquets et des autres devenus libres par le déplacement des cartes, en commençant par la dame, valet, etc., etc., si toutefois cette mutation facilite pour les autres paquets l'enlèvement des basses cartes, dont il faut toujours s'occuper.

Il arrive aussi des cas où il faut placer momentanément, en sens inverse, un roi sur la dame pour dégager la carte qu'il retient captive, par exemple, si c'est un roi de cœur sur la dame de cœur, ainsi des autres rois, mais seulement si la deuxième dame n'est pas encore placée sur la souche dont elle dépend, ou posée de manière à ce qu'elle recouvre sa liberté et complète avec le roi une des souches auxquelles ils appartiennent.

Il en sera de même de toutes les cartes que l'on aura placées momentanément dans cette catégorie, mais il ne faut pas en abuser.

On laisse au joueur, pour arriver à d'heureux résultats, le soin de déjouer les difficultés et malices que présente la Belle Lucie.

La patience a réussi lorsque les souches commencées par les as sont fermées par les rois.

LE CRAPAUD.

Deux jeux de cartes entiers.

Les cartes battues, le jeu coupé, il s'agit d'y prendre treize cartes, mais par dessous.

Si le sort dans ces treize cartes fait sortir un as, on s'en empare et on le dépose comme devant être la souche d'une famille.

Les douze autres cartes restantes, parmi lesquelles l'as a été retiré, sont placées à l'écart dans un paquet et prennent le doux nom de crapaud.

Si aucun as ne se présente dans le premier tirage de treize cartes, on en cherche un dans le jeu. Cela est défavorable au crapaud, qui se trouve dès lors au complet.

Ces indications préliminaires achevées, nous dirons que la patience consiste à placer successivement sur une seule ligne les huit as renfermés dans le jeu. Ces as représentant l'unité, doivent être recouverts par les cartes qui se présenteront, en ne comptant que leurs points et sans faire aucune attention aux couleurs. Ainsi, sur le premier as de la rangée, la première carte à placer sera un deux, puis un trois, et ainsi de suite.

Mais comme il doit nécessairement arriver que les cartes d'un point trop élevé s'élanceront du jeu avant celles que leur valeur permettrait seule de placer dans

la hiérarchie, le joueur a la faculté de les déposer dans des paquets dont le nombre peut s'élever jusqu'à cinq.

Il importe, dans la création de ces paquets, de se ménager habilement toutes les ressources qu'ils peuvent offrir, en ayant soin de ne placer devant les cartes qui par leur point élevé ne pourront se réunir à la ligne des as, que celles d'une valeur inférieure auxquelles elles doivent succéder.

Pendant la distribution tout arbitraire sur les paquets, des cartes qui composent le jeu, il faut aussi faire attention à la carte qui termine le crapaud; car, si le point qu'elle indique est celui réclamé dans une des hiérarchies, il faut la prendre de préférence à une autre carte semblable qui se trouverait sur l'un des cinq paquets.

D'après la valeur naturelle des cartes,

on doit comprendre que le roi est la plus difficile à placer, puisqu'il ne peut être appelé que le dernier. Aussi un joueur habile réserve-t-il presque exclusivement le cinquième paquet pour les y déposer tous.

Lorsque les chances se présentent nombreuses et favorables, il va sans dire qu'on peut faire marcher toutes les séries des as à la fois.

Le nombre de cartes qu'on peut déposer sur les cinq paquets d'attente n'est aucunement limité. C'est au joueur à les grossir suivant les appréciations qu'il pourra faire du plus ou moins de nécessité de cartes d'une certaine valeur.

La patience n'a pas réussi si en arrivant à la fin des cartes qui composaient le jeu on n'a pu confondre dans les hiérarchies les cartes placées sur les cinq paquets et celles qui formaient le crapaud.

LA POUSSETTE.

Deux jeux de cartes entiers.

—

Cette patience, dont les éléments se composent de deux jeux entiers réunis, est la plus vive et la plus animée de toutes celles que nous avons décrites.

On retourne et l'on place dans une longue rangée toutes les cartes qui se présentent; mais pour arrêter l'interminable file dont le joueur serait menacé, à mesure qu'une carte se trouve enfermée entre deux autres d'une même famille ou d'une même valeur, on la pousse dehors

et on rapproche les deux cartes qui ont favorisé cette évasion.

Expliquons-nous par un exemple : pour un instant je me mets à la place du joueur, et je suppose qu'en déployant une rangée je rencontre un valet de cœur ou toute autre carte, enfermé entre deux carreaux, deux piques, peu importe, et même deux cœurs, je chasse alors ce valet de cœur, et rapproche côte à côte les deux cartes de la même famille, ou de la même qualité, ou de la même valeur.

Ce rapprochement est d'une grande utilité, parce qu'il amène une foule d'occasions de pousser en dehors de la rangée les cartes qui la composent.

Lorsque aucune exclusion n'est plus possible, le joueur continue alors le prolongement de la rangée, s'arrêtant à chaque proscription nouvelle qui se présente.

Le jeu s'épuise enfin, et s'il reste alors des cartes dans la rangée primitive, le joueur a la faculté d'enlever la première carte qui la commence pour la rapporter à la fin. Cette interposition produit quelquefois des exclusions qui font réussir la patience.

Comme on le voit, la Poussette consiste à délivrer toutes les cartes qui se trouvent enfermées entre deux autres.

Pour arriver à ces nombreuses délivrances, nous n'avons encore indiqué que le moyen le plus simple comme le plus fécond en résultats. Il nous reste à en indiquer un autre qui, quoique bien secondaire, peut cependant quelquefois être d'un puissant concours. Le voici :

Toutes les fois qu'une ou plusieurs cartes d'une même famille se trouvent enfermées entre des cartes d'un même point, ou d'une même valeur, deux dix, deux

rois, par exemple, on fait sortir de la rangée d'un seul coup toutes ces cartes, à la seule condition de rapprocher l'une de l'autre les deux cartes qui ont servi à la délivrance de toutes les autres.

LA QUINZAINE [*].

Deux jeux de cartes entiers.

Les patiences que nous avons jusqu'à présent décrites ont une marche qui ne peut être suivie que par un seul joueur. Celle au contraire que nous allons développer a des combinaisons si nombreuses, qu'elle peut devenir un jeu pour plusieurs personnes.

Elle se compose de deux jeux entiers, ou cent quatre cartes.

Toutes les cartes que ces deux jeux ren-

[*] Il faut développer les cartes sur une table de jeu ordinaire.

ferment sont mises à découvert en les déployant en rangées de quinze chacune.

La dernière cependant, par suite de l'épuisement des cartes, ne peut être composée que de quatorze.

Ces rangées qui forment une ligne de quinze cartes placées à côté l'une de l'autre, ne doivent pas être entièrement indépendantes, mais au contraire s'appuyer dans leur hauteur les unes sur les autres jusque à mi-cartes.

Ainsi les quinze cartes de la seconde rangée reposent sur la moitié des cartes de la première, comme celles de la troisième s'appuyeront sur celles de la seconde.

Lorsque les deux jeux sont épuisés par ce mode de déploiement, on cherche dans la dernière rangée les as et les rois de chaque couleur qui peuvent s'y trouver compris.

Ils deviennent également les souches où vont se réunir les familles qu'ils représentent.

S'il arrivait que la dernière rangée se trouvât dépourvue d'as ou de rois, il faudrait y chercher des mariages à faire, afin de découvrir des as et des rois dans la sixième rangée, et s'il ne se présente aucun mariage, on peut remonter jusqu'à cette sixième rangée et avoir soin de remplacer les cartes qu'on aurait été ainsi forcé de prendre par celles qui, dans la dernière rangée, se trouvent immédiatement vis à vis de cette ouverture.

Nous devons dire que cette latitude d'aller choisir dans l'avant-dernière rangée des cartes d'une valeur favorable ne peut dépasser la levée d'un as et d'un roi. Dans la dernière rangée, au contraire, on peut enlever immédiatement tous ceux qu'une heureuse chance y a conduits.

Maintenant il s'agit de parcourir toutes les rangées pour y recueillir les cartes qu'un point favorable appelle à une réunion immédiate à leur famille, les petites en suivant la hiérarchie ascendante, les fortes celle descendante, puisqu'on a la double souche des as et des rois.

Mais cette faculté est soumise aux prescriptions suivantes :

Pour qu'une carte intercalée dans une rangée puisse en être retirée, il faut qu'elle soit devenue entièrement indépendante, c'est à dire que la carte de la rangée inférieure ne s'appuie plus sur elle ; ainsi toutes les cartes qui forment la dernière rangée ne servant d'appui à aucune autre, jouissent dès leur origine de cette indépendance ; pour les autres, elle ne commence qu'à mesure que des brèches viennent à s'ouvrir dans les rangs. Cela a lieu aussitôt qu'on enlève une carte de la

dernière rangée, puisqu'elle rend libre celle de la seconde sur laquelle elle s'appuyait, qui, enlevée elle-même, rend à la liberté la carte du rang supérieur qui lui servait de base.

La patience commence avec les as et les rois de chaque couleur qu'on a pu recueillir dans la dernière rangée, ou à son défaut, emprunter à la seconde. Si par des enlèvements successifs les brèches se succèdent rapidement et permettent de s'emparer des quatre as comme des quatre rois, la patience doit se développer rapidement. Il convient alors d'examiner avec attention toutes les cartes qui deviennent indépendantes, pour pouvoir les réunir à leur famille respective et créer ainsi de nouvelles ouvertures. Alors aussi il convient d'apprécier si des avantages plus nombreux pourront se présenter en plaçant plutôt dans une hiérarchie que dans

une autre la carte que son titre appelle indifféremment dans l'une ou l'autre ligne.

Lorsqu'il arrive que, malgré toutes les brèches ouvertes, aucune carte ne se présente plus avec un point favorable à son enlèvement, on a recours à ce que nous appellerons un mariage.

Un mariage en style de patience est la faculté de découvrir par l'enlèvement momentané d'une carte celle couverte dont on peut avoir besoin pour continuer la progression de l'une des deux hiérarchies. La seule règle qui le régisse ordinairement, c'est que la carte enlevée doit être du titre immédiat de celle sur laquelle elle est déposée. Ainsi, par exemple, un neuf sur un dix, comme un roi sur une dame.

Dans notre patience, il faut ajouter à cette règle unique une nouvelle prescription, c'est que les mariages ne peuvent

s'accomplir qu'entre des cartes indépendantes et toujours de la même famille.

Aussi comme cette ressource, quoique très étendue dans ses résultats, ne saurait cependant être suffisante, on a réservé au joueur une nouvelle faculté.

Lorsque par des brèches successives on est parvenu à enlever les sept cartes qui forment de haut en bas une rangée, ce vide, qui prend le nom de rue, devient d'une immense utilité. Le joueur, en effet, a le droit de recueillir parmi toutes les cartes d'une même famille devenues indépendantes et qui ne peuvent cependant concourir à aucune union, celles qui peuvent former une ligne ascendante ou descendante, et de les enlever pour les établir dans cet ordre, dans la rue dont nous venons de parler.

Par ce moyen on découvre souvent des cartes qui peuvent être immédiatement

réunies à leur famille ou servir à quelque mariage utile.

On comprend toutes les combinaisons qui doivent nécessairement ressortir de ces dépôts momentanés. Leur nombre échappe à toute analyse.

C'est là que se développe toute la science du joueur.

Cette patience, simple dans sa marche, mais brillante par ses combinaisons, dure quelquefois plusieurs heures. Elle présente pour tableau final les paquets commencés par les rois terminés par les as, comme ceux qui ont eu l'as pour origine, les rois pour fin hiérarchique.

LES PETITS PAQUETS.

L'on peut se servir de deux jeux de cartes entiers ou d'un seul jeu de piquet.

—

Cette patience se fait en formant des paquets de quatre cartes ; vingt-six, si ce sont deux jeux de cartes entiers, et huit paquets de quatre cartes si c'est un jeu de piquet. On les place à côté les uns des autres, ayant soin de ne retourner que la première carte de chaque paquet. On prend toutes celles qui se trouvent en double du même point ou de la même valeur, comme deux rois, deux dix, ainsi de toutes les autres cartes, qu'on recueille simplement dans sa main, puis l'on re-

tourne la carte qui se trouve maintenant dessus le paquet, et l'on continue de les enlever toujours, deux à deux, jusqu'à la fin.

La patience est faite lorsque toutes les cartes ont pu être enlevées par couples, et manquée quand il ne s'en offre plus de doubles ou quadruples à retirer de dessus les paquets. Cependant elle accorde une faible chance au joueur à la fin. S'il reste deux, quatre, ou même quelques paquets de différentes qualités ou valeurs, et composés seulement de deux cartes, l'une retournée, et celle qui se trouve dessous, il a la faculté de regarder cette dernière, et si le hasard le sert assez pour qu'elle soit semblable à celle qui la recouvre, la patience a réussi.

LA BRUNE ET LA BLONDE.

Deux jeux de cartes entiers.

Pour cette patience on commence par poser huit cartes sur une même ligne. S'il paraît un as on le place au dessus des huit cartes, ainsi que tous ceux qui viennent à sortir dans le courant du jeu.

L'on met sur les huit premières cartes toutes celles qui, en sortant du jeu, y sont appelées en ligne descendante, en alternant les couleurs; c'est à dire en posant une carte rouge sur une noire, réciproquement une noire sur une rouge,

telle qu'une dame de cœur sur un roi de trèfle, ensuite un valet de pique, enfin la carte ou les cartes qui se présentent dans l'ordre convenu.

Lorsque le placement qui s'opère sur les huit premières cartes est terminé, on poursuit dans le jeu.

Dès qu'il se trouve une ou plusieurs cartes, soit du talon, s'il est déjà formé, soit des huit cartes ou séries commencées, qui puissent être admises en ligne ascendante sur la souche des as, on les enlève pour les y déposer. On remplit les vides qui existent dans cette première ligne par les cartes du talon, et ensuite par celles du jeu jusqu'à ce qu'il soit épuisé.

On recommence une deuxième distribution en relevant le talon. L'on procède comme la première fois à la formation de séries sur la première ligne, et sur les as, et enfin comme cette patience est assez

difficile, l'on a encore un troisième recours au talon pour la faire.

Il faut examiner avec une extrême attention les couleurs qui sortent, afin d'en opérer le mélange. C'est de ce mélange que dépend le succès de cette patience, ainsi que son nom l'indique suffisamment ; elle serait manquée s'il se trouvait à la fin deux cartes de la même couleur, eussiez vous attaché à son succès votre plus chère pensée.

La patience est parfaite lorsqu'elle présente le tableau des huit familles des as terminé par les huit rois.

LE CARRÉ.

Deux jeux de cartes entiers.

Pour faire cette patience il faut placer quatre cartes devant soi, et au dessous d'elles, en ligne transversale, quatre à leur droite et quatre à leur gauche, de manière à ce que ces douze cartes forment trois côtés égaux d'un carré, au centre duquel un espace se trouve ménagé pour y placer sur deux lignes les huit *deux* à mesure qu'ils sortent du jeu.

Sur ces douze cartes on doit placer en ligne descendante les cartes de même famille qui se présentent, et en ligne ascen-

dante toutes celles qui peuvent contribuer à former les souches placées au centre.

Les cartes qui en sortant du jeu ne se trouvent pas appelées à l'une ou l'autre de ces destinations, vont former ce que nous nommons le talon.

Dès que l'on aperçoit sur les trois côtés du carré des cartes qui, par la succession de leurs points, par les rapports de familles, peuvent se placer les unes sur les autres, il faut s'empresser de le faire, afin de former les séries appelées à compléter les huit souches de l'intérieur; et puis après on remplit par des cartes du talon de préférence à celles du jeu, car en toutes patiences il faut tâcher de le dégager le premier; on remplit, dis-je, les vides que les déplacements que l'on vient de faire ont dû laisser sur les côtés.

L'œil du joueur doit suivre avec beaucoup d'attention les cartes qu'il extrait du

talon ou du jeu, passer successivement de l'un à l'autre, selon le besoin, pour former ses séries, ses souches, car il est reconnu que pour parfaire cette patience, dont la marche est assez simple, on n'a pas le secours d'un second tirage de cartes, et si vous êtes arrêté au premier, tout est à recommencer.

L'APPEL.

32 cartes.

Pour faire cette patience il faut retourner les trente-deux cartes les unes après les autres et en faire l'appel, en commençant par l'as, le roi, la dame, ainsi de suite jusqu'au sept inclusivement, sans distinction de couleur.

L'on met de côté celles qui en sortant répondent à l'appel que l'on continue jusqu'à l'épuisement du jeu. Après le premier tirage on relève les cartes qui n'ont pas été mises à l'écart, et l'on recommence l'appel jusqu'à ce que l'on s'aper-

çoive que les cartes se reproduisent toujours dans le même ordre.

S'il en est ainsi la patience est manquée, car il faut pour son succès que toutes les cartes successivement se trouvent en rapport avec l'appel qui en a été fait dans l'ordre ci-dessus indiqué.

LE CONGRÈS.

Deux jeux de cartes entiers.

Cette patience consiste à placer huit cartes telles qu'elles sortent du jeu, quatre à gauche et quatre à droite, les unes sous les autres, et laisser au centre assez d'espace pour contenir les huit as sur deux lignes. Dès l'instant qu'ils paraissent, et avant même que les huit cartes soient posées, ils vont occuper leur place ainsi que celles de leur famille en ligne ascendante jusqu'aux rois. Mais comme les souches ne peuvent se compléter aussi promptement, l'on s'occupe de placer sur

les huit cartes toutes celles qui sortant du jeu y sont appelées par leur valeur ou qualité, sans distinction de famille ni de couleur : on les place à moitié les unes sur les autres, assez éloignées pour les distinguer. Ces placements, qui s'effectuent pour former des séries et compléter les souches, présentent souvent des vides qu'il faut remplir ; premièrement par les cartes du talon composé de celles qui n'ont pu occuper de place sur les souches ou sur les paquets déployés qui les entourent, et ensuite par celles du jeu qui vont à leur tour rejoindre le talon. Les phases s'opérant continuellement par les différents aspects que présente le tableau et par le déplacement d'une seule carte, il faut examiner avec soin les souches, le talon, et les cartes qui sortent du jeu.

Dès que les huit cartes sont placées, si l'on s'aperçoit qu'il y en ait à déposer

les unes à moitié sur les autres dans le nombre même de ces huit cartes primitives, il faut le faire de suite, n'ayant qu'un coup pour terminer cette patience. Il faut se ménager le plus possible de vides pour employer les cartes du talon et celles du jeu.

Cette patience a réussi lorsque les souches, commençant par les as, finissent par les rois.

FIN.

TABLE.

Avertissement...	5
Explication...	7
Le Tableau...	9
La Loi salique...	11
Le Moulin...	15
Les Quatorze...	19
La Blocade...	22
La Carte voyageuse...	26
Le Sultan...	29
La Duchesse de Luynes...	34
Le Cadran...	40
La Bonaparte, ou Patience de Sainte-Hélène...	43
Les Onze...	50
La Suissesse...	52
La Républicaine...	58

Les Grands-Pères	63
La Patience, Patience	67
La Légitime	69
La belle Lucie.	72
Le Crapaud.	77
La Poussette.	81
La Quinzaine.	85
Les petits Paquets.	93
La Brune et la Blonde	95
Le Carré.	98
L'Appel.	101
Le Congrès.	103

FIN DE LA TABLE.

Imprimerie de Félix Loquin, 16, rue N.-D. des Victoires.

IMPRIMERIE DE F. LOCQUIN,
16, rue N.-D. des Victoires.